陳氏春秋大刀

CHEN'S CHUNQIU BROADSWORD

《国际武术大讲堂系列教学》
编委会名单

名 誉 主 任：冷述仁

名誉副主任：桂贵英　陈炳麟

主　　　任：萧苑生

副　主　任：赵海鑫　张梅瑛　兰晞

主　　　编：冷先锋

副　主　编：邓敏佳　邓建东　陈裕平　冷修宁
　　　　　　冷雪峰　冷清锋　冷晓峰

编　　　委：刘玲莉　张贵珍　黄慧娟(印度尼西亚)
　　　　　　陈兴绪　李美瑶　张念斯　邓耀荣　叶英
　　　　　　叶旺萍　翁摩西　叶锡文

《陳氏春秋大刀》

主　　　　編：張達揚

名 譽 顧 問：朱保林

副 主 　 編：冷先鋒　　關永生　　張達明

編　　　委：吳育群　　嚴廷英　　李　　湛
　　　　　　呂禮全　　莫燦明　　陳澤賢
　　　　　　倫志海　　曾文輝　　衛志成
　　　　　　楊志明　　張慧珊

序 言（一）

［我是周星馳電影中，在故宮拍攝裡的皇帝！］這是我介紹自己時必講的自贊一句。

［我親大哥張達揚是一武術高人。］這是我介紹哥哥時引以為傲的一句。

我覺得驕傲的是哥哥全心全意，以幾十年時間和心力，修練中國千年世界之寶：功夫！

記得小孩時一件驚喜事。我成長在貧窮家庭，九歲朋友不多，沒有興趣，沒有技能，每天無無聊聊，只好追看電視日本超人。突然一日，大哥說他有一電影要放給我們五兄弟姊妹一起看！然後在家中，用8mm放影機放影一段他自己拍攝，他一人打功夫的影片！哦，我第一次見到自己欣賞的放影機，更第一次見到自己認識的人在牆壁上面表演，更驚訝我哥哥身體強壯地打完整套［虎鶴雙形拳］！！

這天很重要，我對自己哥哥另眼相看：他可以將一件大事完整完成。

我也對世界另眼相看：原來最吸引的事，除了等零用錢，花去買雪條食之外，仍可盡力，找自己更投入更興奮的技藝！

有這能量引導，我很快找到了：［表演］。一年後我已代表學校上北角新光戲院台上表演相聲。

有這樣的哥哥我感到驕傲，而他孩子的驕傲比我更大，因為他們有一位武術大師的父親，這位父親更身體健康，龍精虎猛！也努力將高質素的武術［陳氏太極］傳授給許多學生。

　　這本書裏，哥哥除了展示［陳氏太極］裏面的拳術之外，更推介太極兵器，也連繫到體魄健康，可見我哥哥真是個高手，我感到榮幸。

　　哥哥這本展示陳氏太極的書冊，只是萬千個中國武術高手其中一把聲音，希望大家抽空閱讀，加以支持和推薦，讓中國武術繼續得到承傳，發揚光大！

張達明

2019年10月

序 言 (二)

　　"太極"之名源於《易經》："易有太極，是生兩儀，兩儀生四象，四象生八卦……"。太極拳揉合易學的陰陽之變化、中醫學的經絡學說、導引及吐納術，并綜合百家拳術之長而創立的。太極拳"以柔克剛、以靜制動、借力打力、四兩撥千斤"的特點，在中華武林獨樹一幟。太極拳也包含了中國傳統哲學、養生學、醫學、武學、美學等眾多學科，不但是中國功夫之集大成者，更是中國幾千年燦爛文化的結晶，是東方文明的代表。

　　自四佰多年前，陳家溝陳氏第九代陳王廷創拳以來，陳氏太極拳流傳發展，除老架、新架、一路、二路外、還有推手、器械。短器械有劍、刀、雙刀、鐧，長器械有槍、大刀、大杆等。其中陳氏大刀更有特色。陳氏太極始祖陳王廷長年慣用大刀，有賽關公之稱。大刀是兵器中大型重武器，舞動起來，"大刀如猛虎"，風格威武，被譽為"百兵之帥"。

　　本人練習陳氏太極拳、器械達十八年，是正宗陳家溝第二十代傳人。為了傳承和推廣陳氏太極拳械，今天讓我分享陳氏春秋大刀套路的練習方法，期望更多太極拳愛好者加入太極器械的學習和鍛鍊。練習大刀，除可強身健體，亦有自衛防身的作用，更可在台上表演，達到娛樂大眾的效果。

整套春秋大刀招式分三十歌訣，每句歌訣包含幾個動作。每個招式我們用幾張照片展示出來，加上簡單文字表達，使讀者拳友容易明白，可以跟著圖解模仿學習，掌握方向步法。此外拳友可用手機掃描書中二維碼，便可從手機看到整套由本人親自演練的視頻。我預祝讀者們早日練好陳氏春秋大刀，快速體悟太極器械的學習，達到拳械雙修的目標。

　　在本書創編過程之中，適逢國家體育局等14部委聯合印發《武術產業發展規劃(2019-2025)》，規劃中提出堅持傳承、弘揚中華傳統武術文化，講好武術文化故事，體現中國武術精神，展示中國武術形象。我們也為之振奮和深感肩負的歷史使命和傳承重任，因此編寫本套系列叢書，也是牢固樹立新發展理念，以弘揚傳統武術文化，滿足群眾武術健身需求為出發點，實現中華優秀傳統文化的創造性轉化和創新性發展。

張達揚

2019年10月寫於香港

張達揚簡介

個人經歷

自幼喜歡學習"虎鶴雙形拳"

1992年師承廖建開老師學習傳統楊式太極拳

2005年師承孟志忠老師學習陳氏太極拳及器械

2010年師承朱保林老師學習陳家溝太極拳

2013年拜師於國際太極拳四大金剛之一：朱天才大師門下

於2014年與同門成立香港天才太極院

專業資格

陳家溝太極拳第十二代傳人

世界天才陳家溝太極拳總會拳師及優秀傳承人

中國武術協會六段

中國少林武術協會七段

香港武術聯會註冊中級裁判

香港武術聯會註冊教練

香港太極總會導師證書

武術工作

從事太極拳教學十一年

任小學武術班教練

擔任香港武術聯會裁判工作

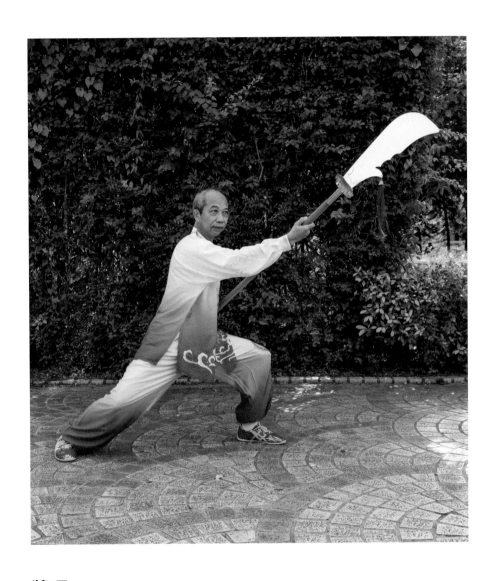

獎項

早年積極參加各項太極拳公開賽並多次榮獲冠軍、亞軍及優異獎
近年致力培訓屬會會員、學生、多次帶領隊伍參加本地和海外各種
比賽,學員們取得驕人成績。

張達揚參加武術教練培訓班

張達揚在2019年當賽事裁判

從右至左：主編張達揚、
副主編關永生、編委呂禮全

編委：李湛（左）
主編：張達揚（右）

2006年參加全港內家拳錦標賽亞軍

參加傳統
太極拳觀摩賽

2007年參加內家拳錦標賽
太極器械冠軍

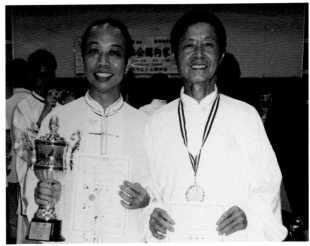

目　　錄

第一章　陳氏春秋大刀

陳氏春秋大刀

CHEN'S CHUNQIU BROADSWORD

扫描二维码
优酷学习太极拳

扫描二维码
YouTube学习太极拳

陳氏普林大刀

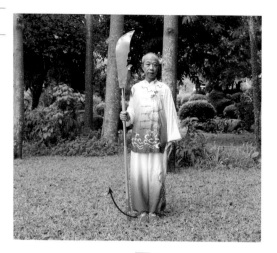

圖1

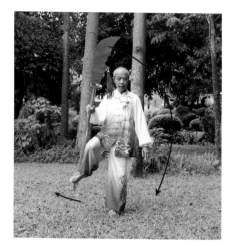

圖2

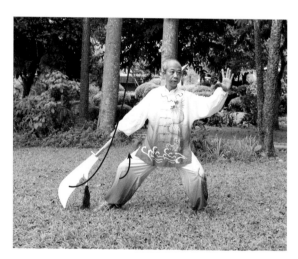

圖3

第一式:關聖提刀上灞橋

[動作]: 雙腳直立右手持刀,如圖1;

提右腳往右後方斜踢刀柄,使刀尖由上向下轉,如圖2;

左腳隨後往左開一大步成左弓步,左手向左前方平抹

手指朝上,如圖3;

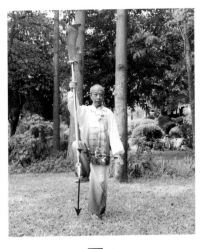

圖4

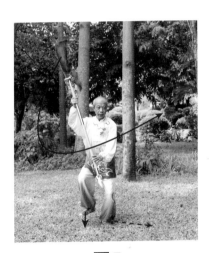

圖5

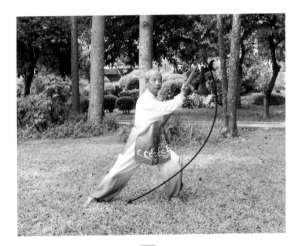

圖6

[動作]： 提刀提右膝，如圖4；
右腳著地左腳向左開一大步成左弓步，兩手
握刀柄用力向左上撩，如圖5-6。

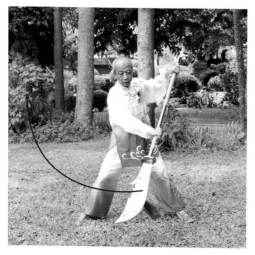

圖7

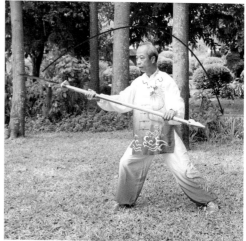

圖8

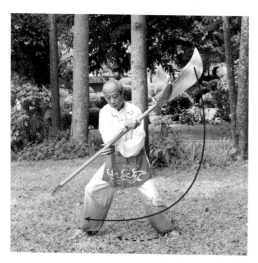

圖9

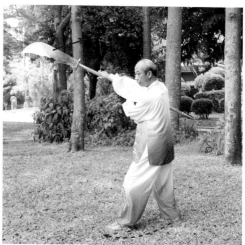

圖10

第二式:白雲蓋頂呈英豪

[動作]: 右手持刀逆時針劃一大圈,如圖7、8;

再逆時針劃第二圈,左腳隨刀向身體右邊上一步,如圖9、10;

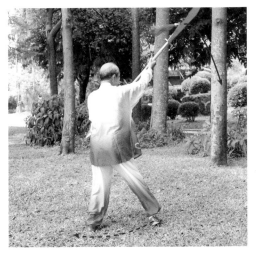

圖11

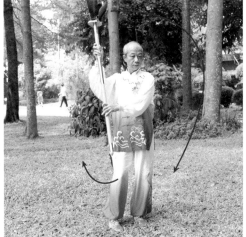

圖12

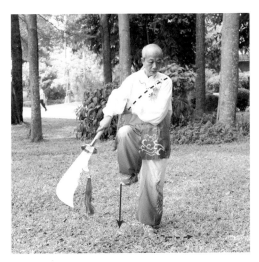

圖13

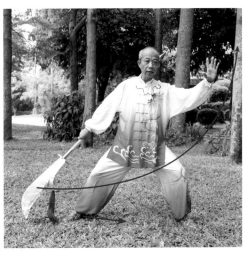

圖14

[動作]： 身體右轉，右腳退後一步提右膝，如圖11-13；右腳着地開左腳成左弓步，左手平抹至左前方，手指朝天，如圖14。

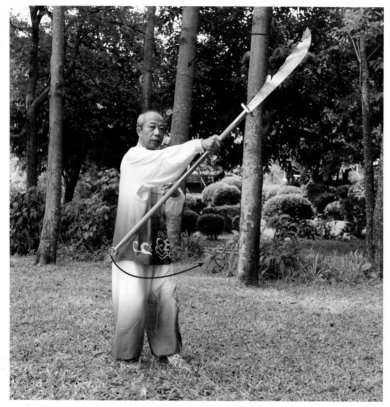

圖15

第三式：舉刀磨旗懷抱月

[動作]：右手舉刀右腳向左上小步，如圖15；
以兩手在中心，使刀順時針旋轉，如圖16；
轉1圈後抱刀於右臂內，如圖17。

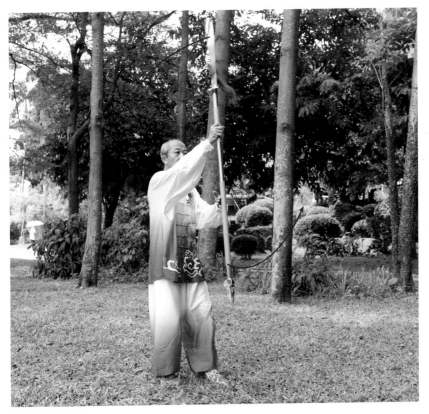

圖16

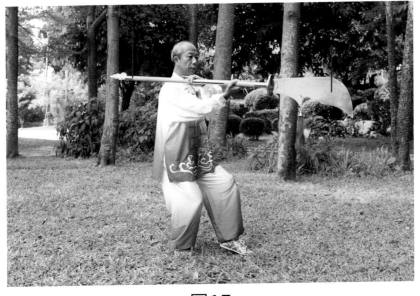

圖17

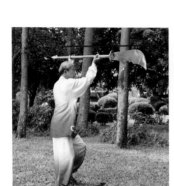 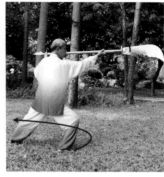 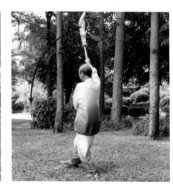

圖18　　　　　　　圖19　　　　　　　圖20

第四式：上三刀嚇殺許褚

[動作]： 舉刀過頭向前刺，圖18-19；

身體左轉上右腳，右手持刀順時針方向劃一圈，圖20-21；

右手刀再順時針劃第二圈，右腳隨刀勢向左上步，身體左轉360度、左腳後退，如圖22-23；24-25；

右手持刀再順時針劃第三圈，右腳再向左方上一步，身體繼續左轉360度，左腳後退，（重複）圖22-23；24-25；

左腳往左開一步如圖26；

雙手持刀用力往左上方撩刀，圖28-29

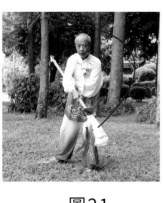
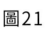

圖21

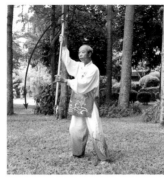

圖22

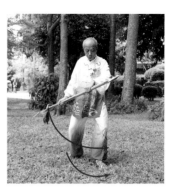

圖23

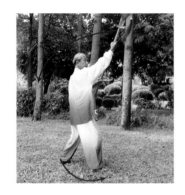

圖24

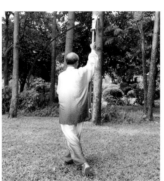

圖25

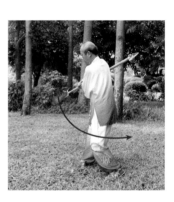

圖26

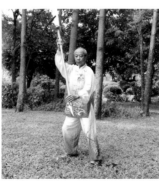

圖28

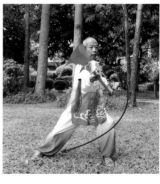

圖29

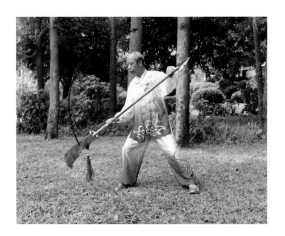 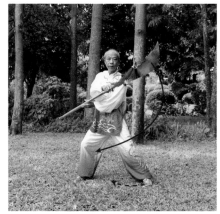

圖30 圖31

第五式：下三刀驚退曹操

[動作]：右手持刀逆時針方向轉一大圈，如圖30，再逆
時針轉第二大圈時，左腳隨刀勢從身體左方向右上步，
圖31；身體轉右，右腳隨之後退一步，身體右轉了360度
如圖32-33；接着右手持刀逆時針再轉第三圈，動作和
第二圈相同，如圖31-32-33；轉至正前方時，右手持刀
於右腰傍同時提起右膝蓋如圖34（a），右腳隨後着地，
左腳向左橫開一步，左手向左前方平抹，如圖34（b）。

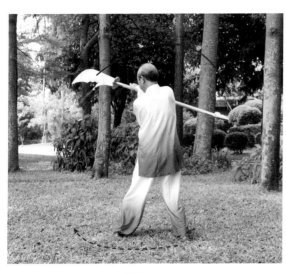

圖32

圖33

圖34(a)

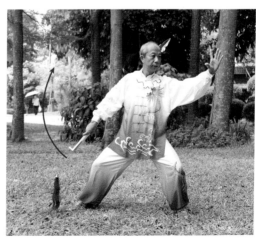

圖34(b)

陳氏春秋大刀

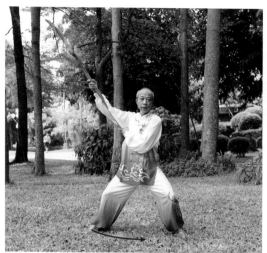

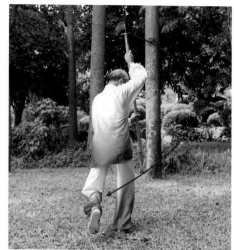

圖35 圖36

第六式：白猿拖刀往上砍

[動作]：右手舉刀刀刃朝左方，左手握刀柄，如圖35；
右腳向左前方上一大步，同時右手持刀向左方劈下
順勢順時針方向劃一大圈，再順勢順時針方向劃
第二圈劈下，同時左腳往右腳後叉步，如圖36-37；
隨著腰部往左轉，兩手持刀向左拖，同時雙腳用力蹬
地向空中翻騰360度，如圖38(a)；雙腳落地兩手握刀下
劈，如圖38(b)。（注意翻身要高，落地要平穩）

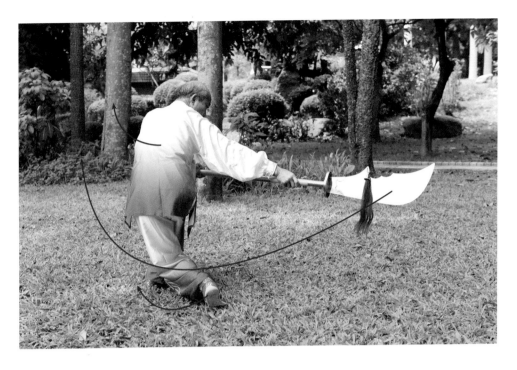

圖37

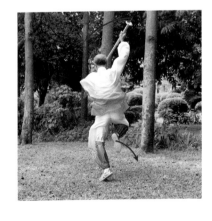

圖38(a)

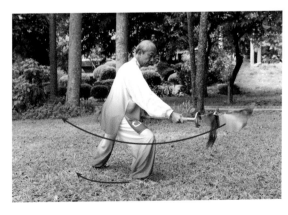

圖38(b)

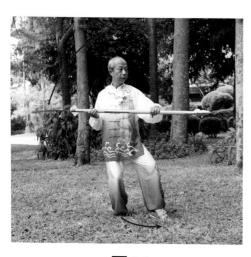

圖39

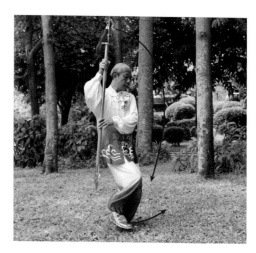

圖40

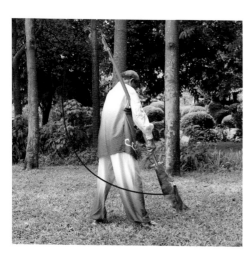

圖41

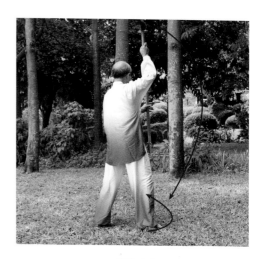

圖42

第七式：全舞花

[動作]：右腳退後一步，刀往右後方拉，如圖39；高舉刀，右腳向前上一步，如圖40；右手刀順時針方向劃一圈，如圖41；身體微向左轉，右手再順時針劃第二圈，同時右腳往左前方再上一步，如圖42；

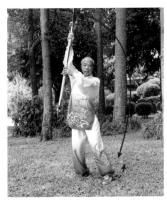
圖43

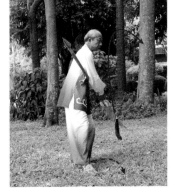
圖44

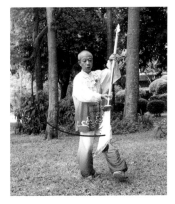
圖45

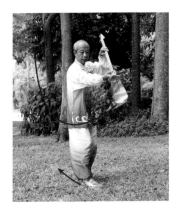
圖46

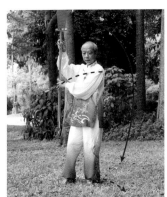
圖47

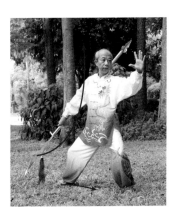
圖48

[動作]: 身體繼續左轉, 右手順時針劃第三圈, 同時左腳退後一小步, 如圖43; 右手反方向逆時針轉一圈, 身體右轉, 同時左腳向右方上一小步, 如圖44; 右手再沿逆時針方向逆轉第二圈, 身體右轉, 左腳跟隨刀刃向右方上一步, 如圖45; 右手再沿逆時針方向劃第三圈, 身體右轉, 右腳往後退一步, 如圖46; 右腳着地後, 左腳向左橫開一步圖47; 左手平抹於左前方, 如圖48。

第一章　陳氏春秋大刀

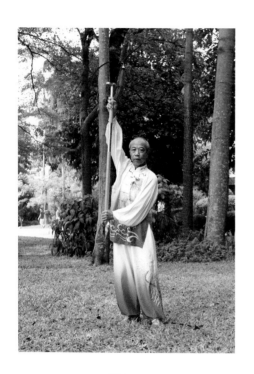

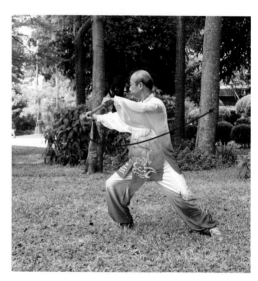

圖49 圖50

第八式:一棚虎就地飛來

[動作]: 收右腳舉刀如圖49,開左腳,刀平到胸前刃朝外,
如圖50;身體向左轉,兩手持刀桿尾部用力向左平掃360度,
如圖51-52。(註:刀刃向左平旋一圈,高度要一致,與肩同高)

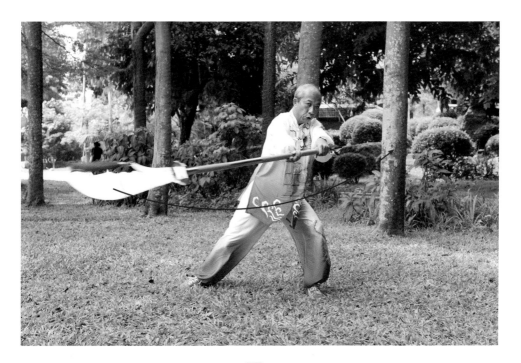

圖51

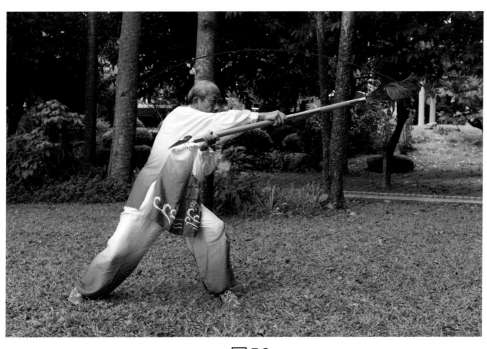

圖52

陳氏
嫜桸大刀

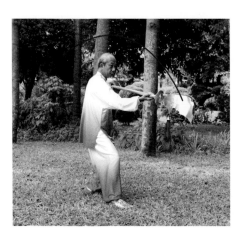
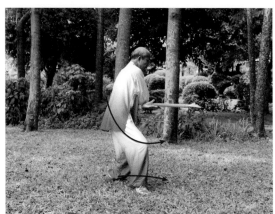

<div align="center">

圖53 　　　　　　　 圖54

</div>

第九式:分鬃刀難遮難擋

[動作]:大刀從右向左繞行一圈回到右後方,然後右手持刀
從右後方向前撩刀,右腳上一步,如圖53;刀再從左邊身傍
立圓逆時針撩刀一圈,如圖54;第三圈在身體右方立圓順時
針撩刀一圈,如圖55-56。

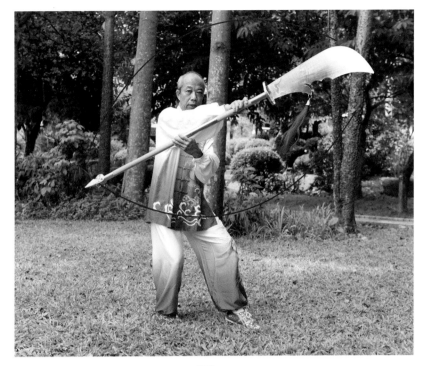

圖55

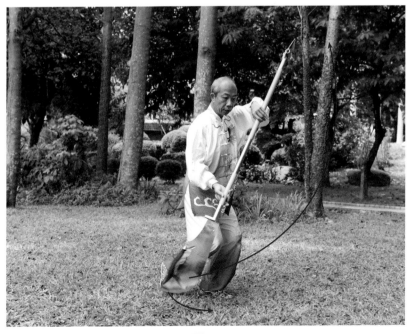

圖56

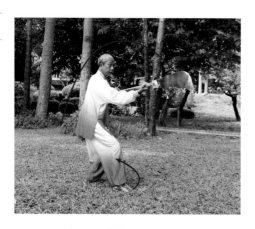

圖57

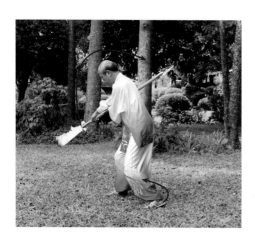

圖58

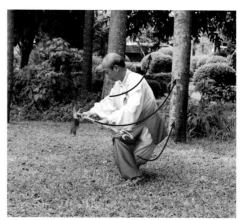

圖59

第十式:十字刀劈砍胸懷

[動作]:右手刀繼續往上往後劈下,同時身體向左轉180度,如圖57;右腳隨刀向後落下,圖58;右手刀再順時針劃一立圈向右方劈下,同時左腳又往右腳後方,如圖59。

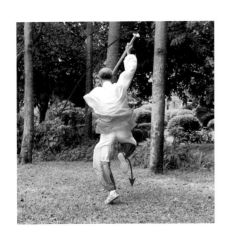

圖60

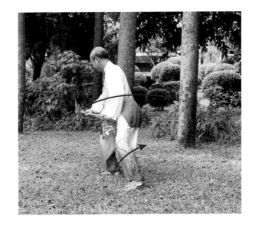

圖61

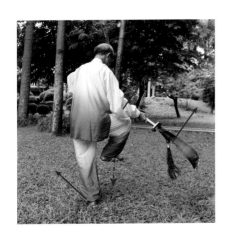

圖62（a）

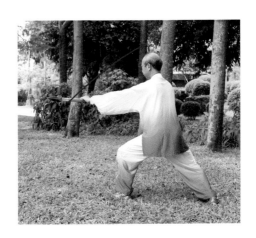

圖62（b）

[**動作**]: 腰向左轉，兩手拖刀，腳蹬地騰空翻身360度，如圖60；着地成右弓步下砍，如圖61；接上動作，右腳提起在左腳側震腳着地，如圖62（a）；左腳隨即邁進一步成左弓步，雙手握刀平推，如圖62（b）。

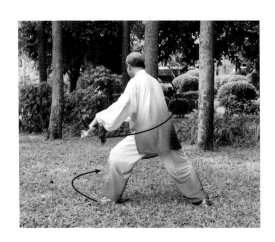

圖64

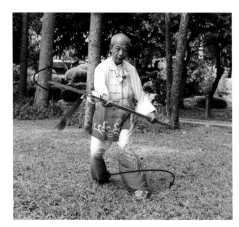

圖65

第十一式：磨腰刀回頭盤根

[動作]：把刀輕輕拋起，讓刀刃轉180朝內，然後向右平抹，身體右轉，如圖64；隨著身體右轉，左腳向右後方跨一大步，身體繼續右轉，如圖65-66；刀再右抹，同時右腳後退一步踏實，如圖67；左腳再退後一步下跪，兩手高舉刀杆，如圖68。

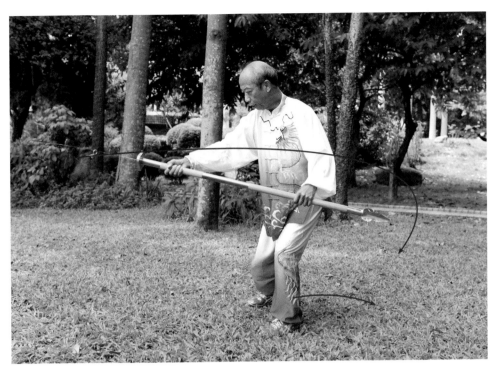

圖66

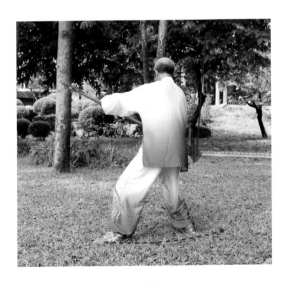

圖67

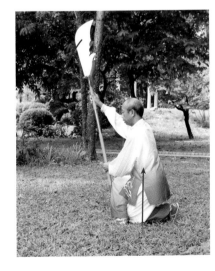

圖68

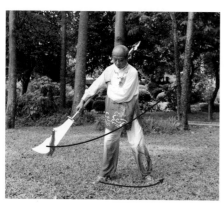

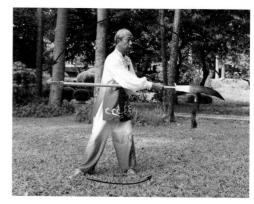

<div align="center">圖69　　　　　　　　　圖70</div>

第十二式：舞花撒手往上砍

[動作]: 站立右手持刀順時針方向轉一圈,同時身體向左微轉,右腳跟刀刃上前一小步,如圖69;右手持刀再順時針劃第二圈,身體左轉,右腳隨刀刃運動再上一小步,圖70;右手持刀再順時針劃第三圈,身體左轉,左腳後退一步,如圖71,右腳往右方邁出一大步,同時左腳往右腳後叉步,兩手持刀向右下方輪劈,如圖72-73(a);身體向左猛轉,兩手往左拖刀,兩腳蹬地躍起翻身360度,圖73(b);往下砍刀,如圖74。

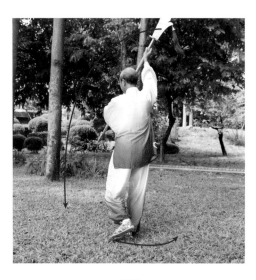

圖71

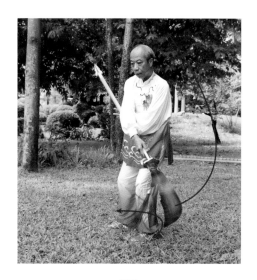

圖72

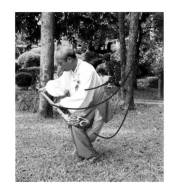

圖73(a)

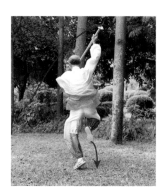

圖73(b)

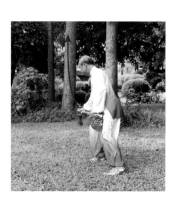

圖74

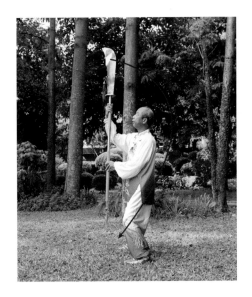

圖75

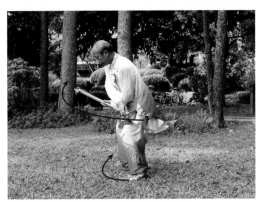

圖76

第十三式:舉刀磨旗懷抱月

[動作]: 右手持刀在身體左邊逆時針立圓劃一圈,如圖75
左腳隨刀向前上一步,如圖76;身體右轉180度,右腳後退
一步,如圖77;兩手握刀杆向前發勁推,如圖78;右手持刀
往後拉,再往下向前撩,抱於右臂,如圖79。

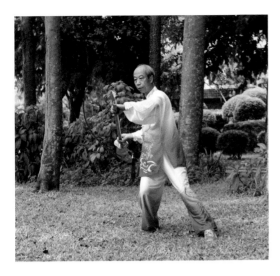

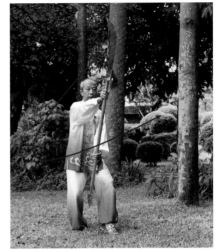

圖77　　　　　　　　　圖78

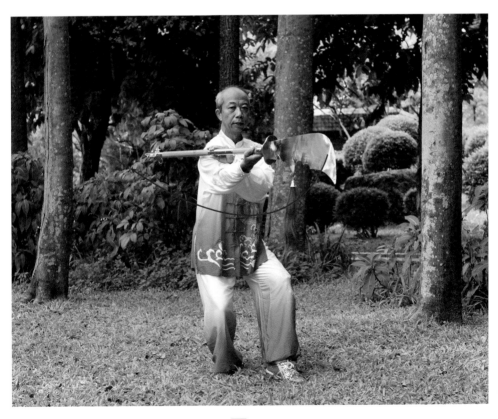

圖79

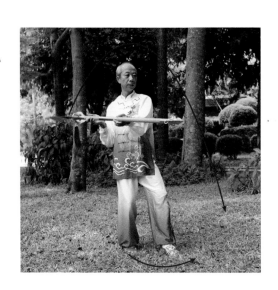

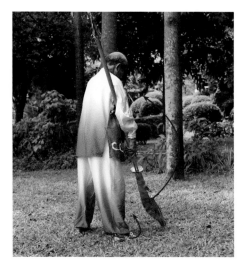

圖80

圖81

第十四式:舞花撒手往下砍

[動作]: 右手持刀順時針向左劃一圈,身體微左轉,右腳向左上一步,圖80;右手再順時針劃第二圈,右腳再隨刀刃上一步,身體左轉,如圖81; 右手再順時針劃第三圈, 身體左轉,左腳退後一小步,如圖82;右腳上步輪刀下劈,同時左腳往右腳後方叉步,如圖83(a);腰部向左猛轉,兩手拖刀左轉,雙腳蹬地躍起翻身360度,如圖83(b);着地下砍刀,如圖84。

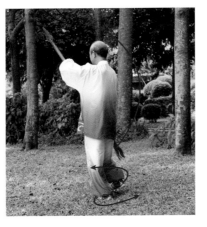

圖82

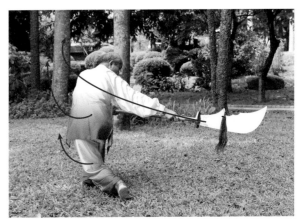

圖83(a)

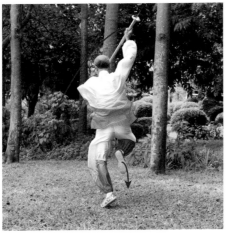

圖83(b)

圖84

第十五式:落在懷中又抱月

[動作]: 右手持刀往下沿身體左邊往後撩,身體180度
轉身成左虛步抱刀,如圖85。

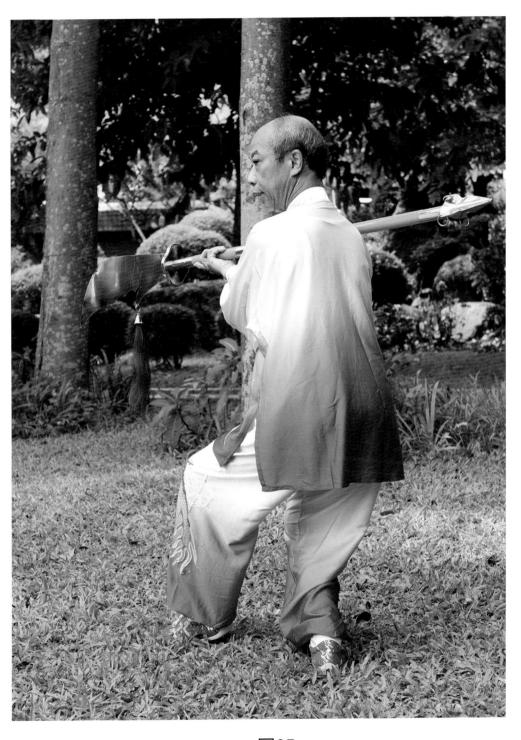

圖85

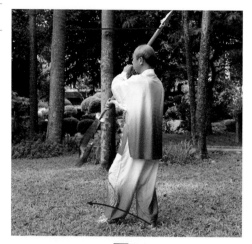

圖86

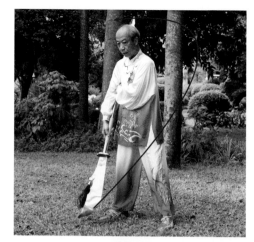

圖87

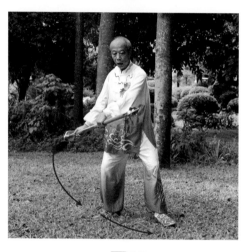

圖88

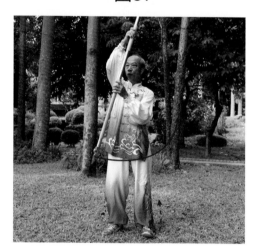

圖89

第十六式：全舞花刷刀翻身砍

[動作]：右手持刀向下再向後，再向前後右順時針方向劃圈，如圖86；同時右腳上前一小步，身體向左微轉，如圖87；右手向順時針劃第二圈，同時右腳上前一小步，身體向左微轉，如圖88；右手再順時針方向劃圈，左腳向左後方退一小步，身體稍向左微轉，如圖89；

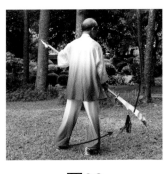

圖90

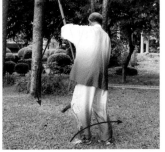

圖91

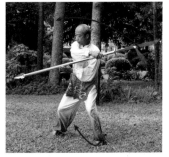

圖92

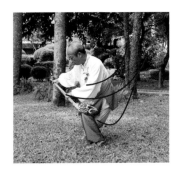

圖93(a)

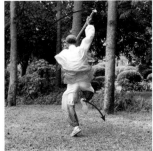

圖93(b)

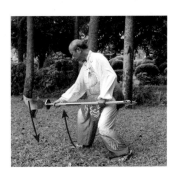

圖94

[動作]: 接上動作身體向右微轉，右手持刀向右方逆時針方向劃第四圈，左腳隨身體右轉向右方上一小步，如圖90；右手持刀繼續逆時針劃第五圈，同時左腳隨刀向右方上一步，身體隨著向右轉，如圖91；接上動作，右手持刀繼續向右逆時針轉第六圈，身體隨著向右方微轉，同時右腳向右後方退一小步，然後右腳向前上一大步，右手刀隨右腳方向由上往下劈，然後順時針劃一大圈往下劈，同時左腳從右腳後方向前叉步，如圖92-93(a)；接著腰部向左轉同時雙手拖刀向左上方，雙腳用力蹬地騰空翻身360度，如圖93(b)；着地持刀往下砍，如圖94。

陳氏青萍大刀

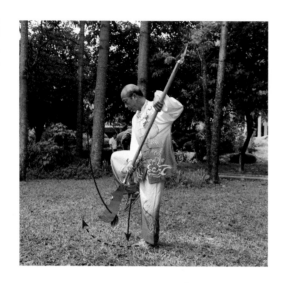

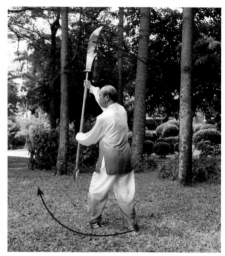

圖95 　　　　　　　　　　圖96

第十七式:刺回一舉嗔嚇人魂

[動作]: 提右膝雙手提刀,刀尖向前下方,如圖95; 右脚着地,左脚向前上步,同時刀尖向前由下往上向後走立圓,如圖96-97; 身體在空中右轉180度,右脚着地,左脚尖點地成左虛步,如圖98; 刀尖立圓運動至向上時兩手向前推,如圖99。

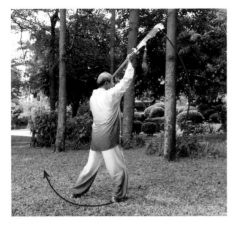
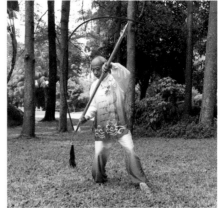

圖97　　　　　　　　　圖98

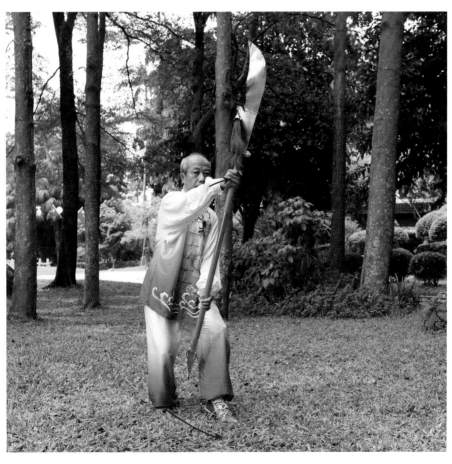

圖99

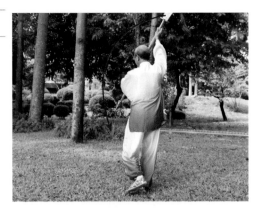
圖100（a）

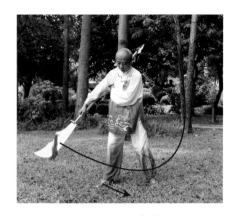
圖100（b）

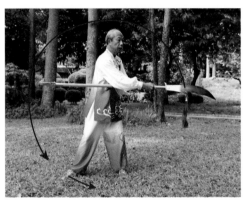
圖101（a）

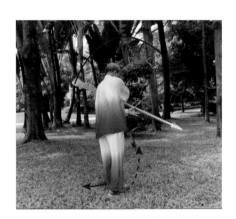
圖101（b）

第十八式：舞花向左定下勢

[動作]：右腳上一小步，如圖100（a）；同時右手持刀向下向左順時針劃一圈，身體微向左轉，如圖100（b）；右腳再上一小步同時右手持刀再順時針劃第二圈，身體向左微轉，如圖101（a）；右手再向左順時針劃第三圈，左腳向後微退小步，身體微向左轉，如圖101（b）；右膝提高身體往右轉，如圖102（a）右腳着地左腳前踏成左弓步，刀向下砍如圖102（b）。

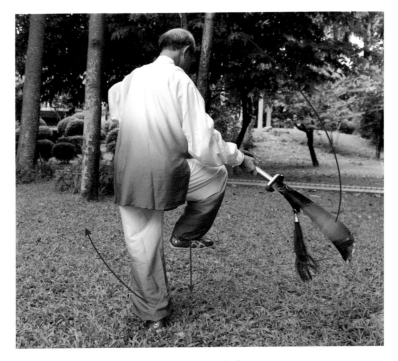

圖102（a）

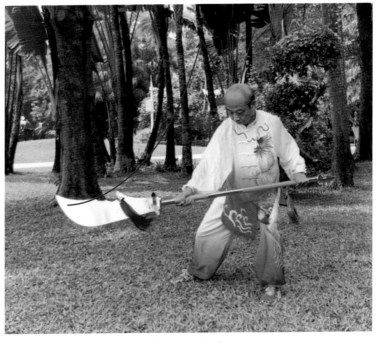

圖102（b）

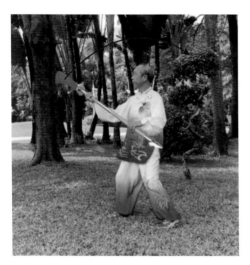

圖103

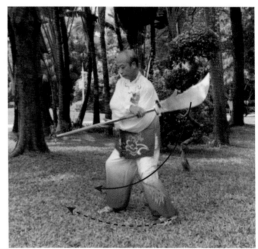

圖104

第十九式:白雲蓋頂又轉回

[動作]: 右手持刀逆時針轉一圈,如圖103;再逆時針劃
第二圈,同時左腳追隨刀尖由左向右橫上一步,同時身體
右轉180度,如圖104-105;右腳向右後方退一步後着地,
如圖106;左腳向左開步成弓步,左手向左平抹後手指朝
上,手肘下沉,如圖107。

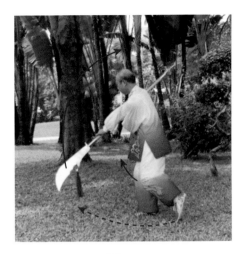

圖105

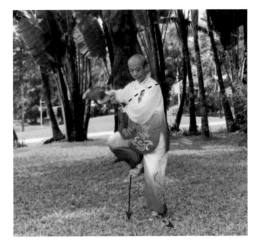

圖106

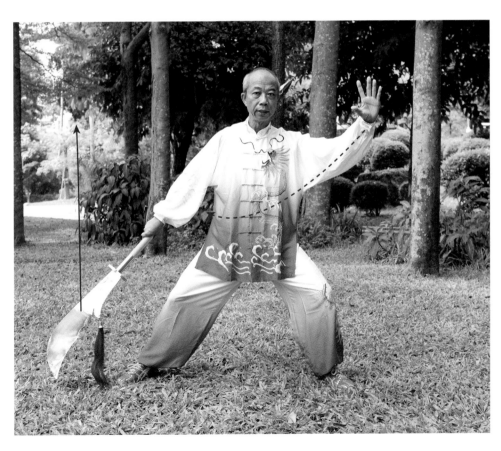

圖107

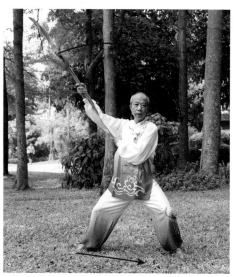
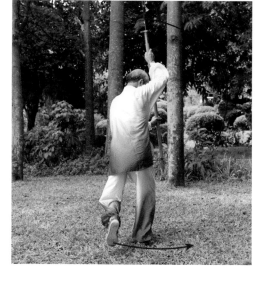

<div style="text-align:center">圖108　　　　　　　圖109</div>

第二十式：舞花翻身往上砍

[動作]: 右手舉刀左手握刀柄中部,圖108;右腳向左向上一大步,
右手刀隨右腳方向由上往下劈,圖109;再順時針劃一大圈往下劈,
同時左腳從右腳後方向前叉,如圖110(a);接着腰部向左猛轉,雙
手持刀向後上方拖,雙腳用力蹬地騰空翻身360度,如圖110(b);
雙腳着地同時兩手持刀下砍,圖111(註:練法與第六式同)

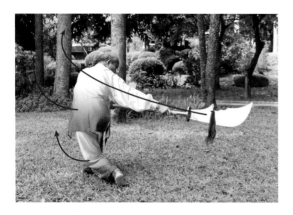

圖110(a)

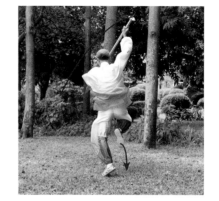

圖110(b)

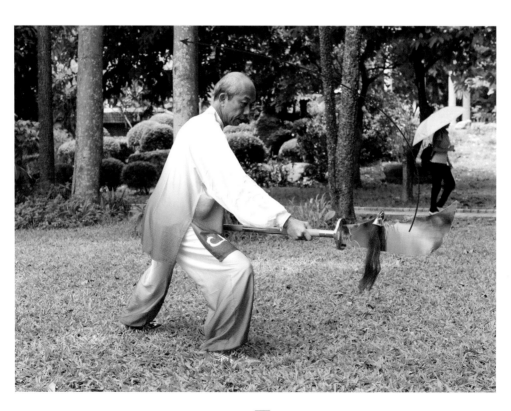

圖111

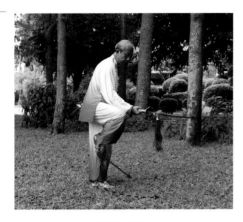

圖112

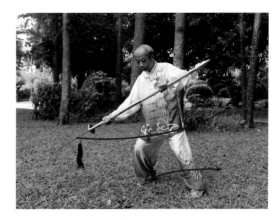

圖113

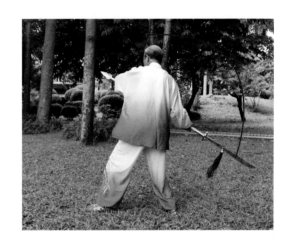

圖114

第廿一式:再舉青銅嚇死人

[動作]: 提右膝,右腳向前着地,如圖112;左腳向前跳一步刀往前刺,身體向右轉180度右腳向後着地,如圖113-114;左腳尖着地成左虛步,兩手向前用力推刀,如圖115。

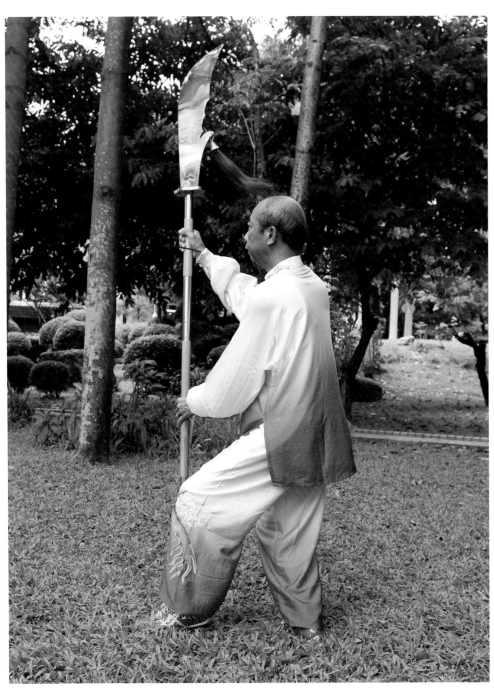

圖115

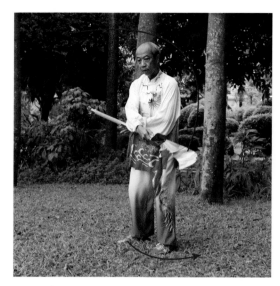

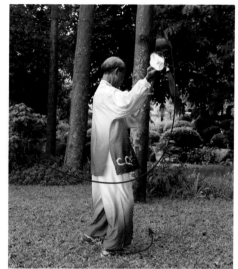

圖116 圖117

第廿二式：舞花向右定下勢

[動作]：右手順時針方向劃一立圈，身體向左轉，同時右腳上
一小步，如圖116；右手持刀再沿順時針方向再劃一圈，身體
向左轉同時右腳再向左上一步，如圖117；右手持刀順時針劃
第三圈，身體左轉同時左腳退後一小步，如圖118；右手持刀繼
續順時針劃圓至右上方，提起右膝同時右手刀拉至右腿外側
如圖119；右腳着地左腳踏前一步，如圖120；變左弓步雙手
握刀杆向前砍下，如圖121。

（註：動作與十八式相同）

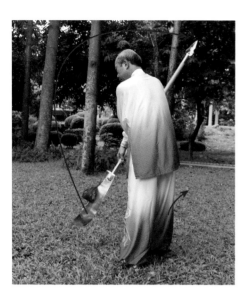

圖118

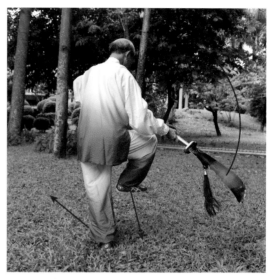

圖119

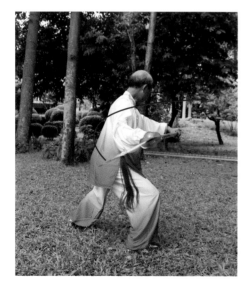

圖120

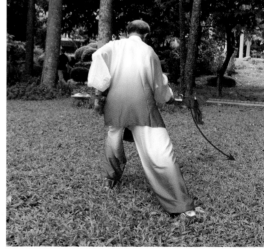

圖121

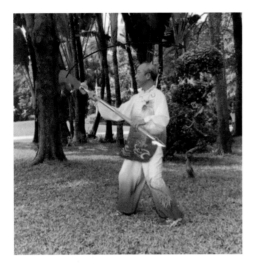
圖127

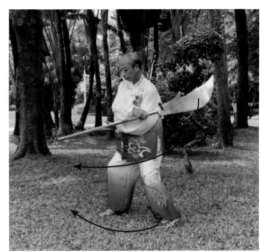
圖128

第廿三式:白雲蓋頂又轉回

[動作]: 右手持刀逆時針轉一圈, 如圖127; 再逆時針劃第二圈同時左腳追隨刀尖由左向右橫上一步, 同時身體右轉180度, 如圖128-129; 右腳向右後方退一步後着地, 如圖130; 左腳向左開步成弓步, 左手向左平抹後手指朝上, 手肘下沉, 如圖131。

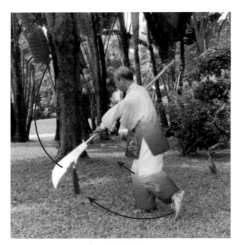

圖129

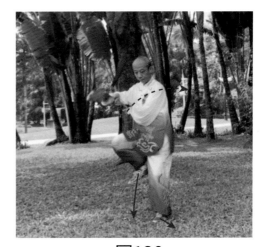

圖130

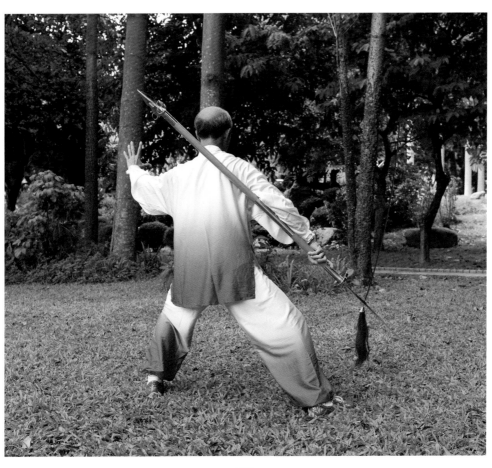

圖131

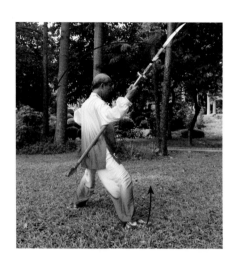

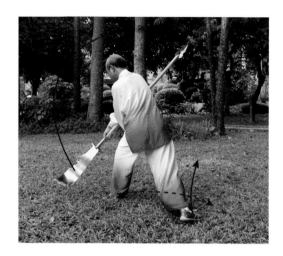

圖132　　　　　　　　　　圖133

第廿四式:遞酒挑袍猛回頭

[動作]: 右手刀上舉, 如圖132; 右腳向左前方上一大步, 右手
刀向前劈下再順時針劃一大圈, 如圖133; 左腳在右腳後方向
叉出, 同時雙手持刀在頭上方向右平刺, 如圖134(a); 身體隨
即向左轉180度成左弓步推刀, 左手叉腰, 如圖134(b)-135;
右腳向前上步身體左轉向正前方, 如圖136; 兩手持刀往右邊
刺, 右手把刀刃向上拋, 如圖137; 刀落下時刀柄扛在左肩上,
如圖138。

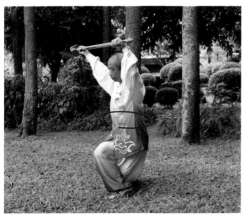

圖134（a）

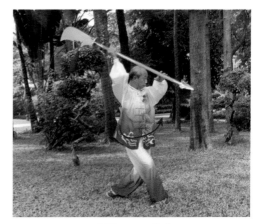

圖134（b）

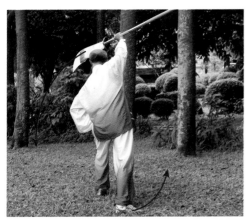

圖135

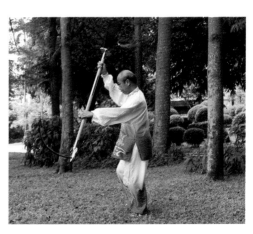

圖136

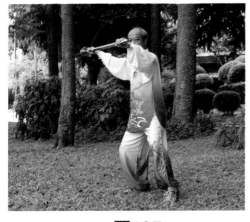

圖137

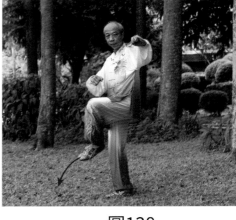

圖138

陳氏醬料大刀

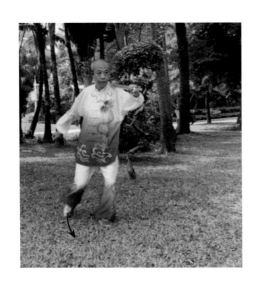

圖140

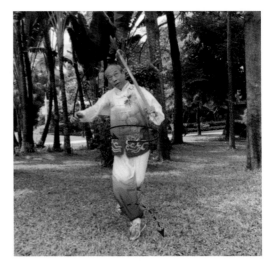

圖141

第廿五式:花刀轉下銅判杆

[動作]: 向左上三步, 如圖140;第三步左腳着地時左肩向上彈, 使刀桿向上拋起, 如圖141;身體隨即向右後方旋轉, 右腳退後, 同時右手接着下墜的刀柄, 順勢向後逆時針立圓劃一大圈, 如圖142(a);逆時針劃第二圈時, 左腳隨刀刃向右後方上一步, 如圖142(b)-143(a);右手刀再逆時針劃第三圈時, 右腳退後一步, 身體隨著右轉180度, 如圖143(b);右腳退地後, 左腳尖點地成左虛步, 刀刃拉至右下方, 如圖144;兩手舉刀向前, 如圖145。

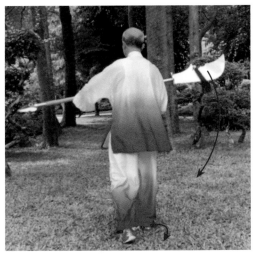

圖142(a)

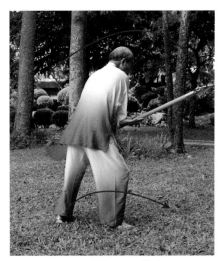

圖142(b)

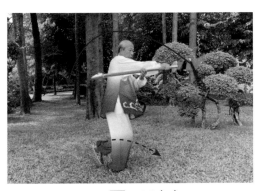

圖143(a)

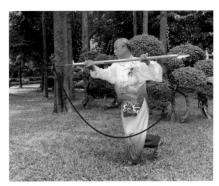

圖143(b)

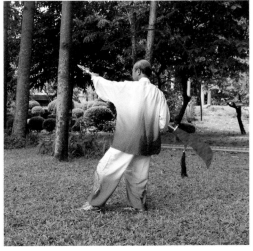

圖144

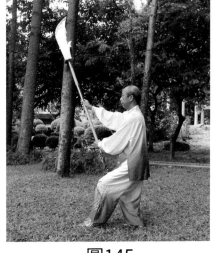

圖145

陳氏春秋大刀

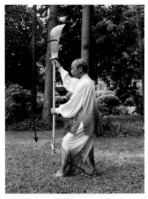

圖146

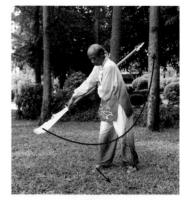

圖147

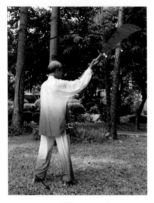

圖148

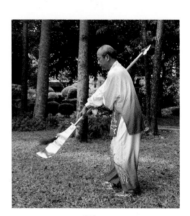

圖149

第廿六式：舞花雙腳誰敢阻

[動作]：把大刀滑下握刀柄前端，圖146；上右腳，右手刀順時針劃一大圈，圖147；身體微左轉，再上右腳，大刀順時針劃第二圈，身體微左轉，右手刀順時針劃第三圈，身體微左轉，左腳後退半步，圖148右手換左手持刀，圖149-150；左腳上一步，圖151；右腳往前上方踢出，高及肩，右掌拍在右腳背，圖152；右腳落下時往後退一小步，左手刀交右手，圖153（a）右手隨即逆時針劃一圈，身體右轉，右手再逆時針劃第二圈，左腳隨刀往右方上一步，圖154（a）右手再逆時針劃第三圈時，身體右轉180度，同時右腳往後退一步，圖153（b）然後上兩步，左腳前踢高及肩，同時左掌拍在左腳背上，圖154（b）-155。

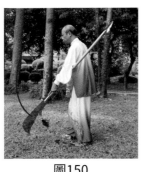

圖150

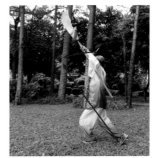

圖151

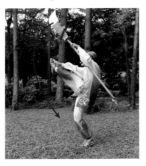

圖152

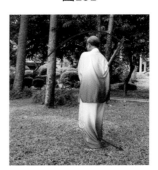

圖153(a)

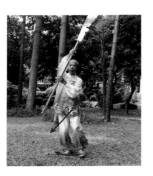

圖153(b)

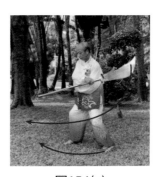

圖154(a)

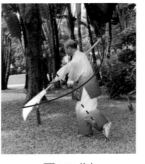

圖154(b)

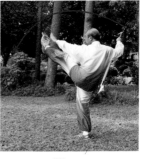

圖155

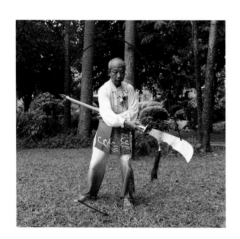 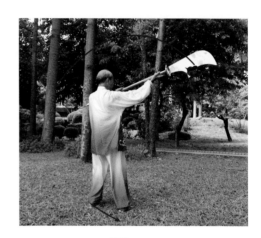

圖156　　　　　　　　圖157

第廿七式：花刀轉下鉄門栓

[動作]: 左腳落下身體左轉, 右手刀順時針劃圈, 再上右腳, 右手再劃第二圈, 身體微左轉, 如圖156; 右手再劃第三圈 身體左轉, 左腳退後半步, 如圖157; 右手刀在身前旋轉一圈交叉雙手, 如圖158; 兩手把刀前推在胸前, 如圖159。

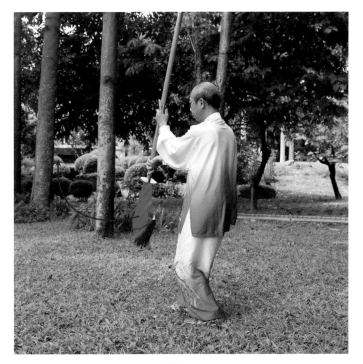

圖158

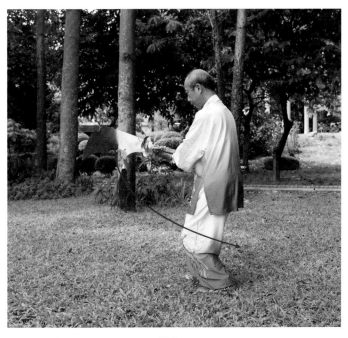

圖159

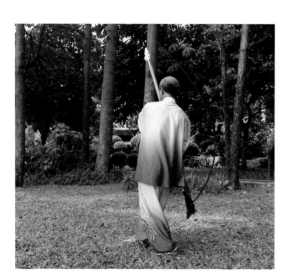 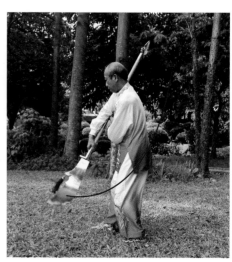

圖161 圖162

第廿八式：卷簾倒退難遮閉

[動作]: 两手交替在身傍左右立圓舞花重復三遍,同時左右腳
小步後退三遍,如圖161-164。

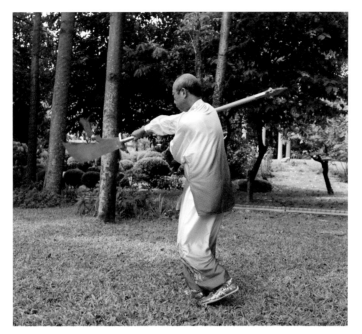

圖163

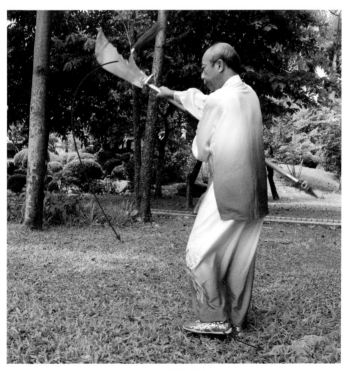

圖164

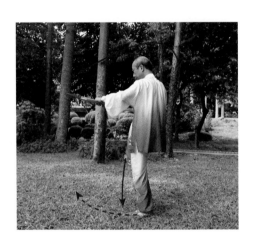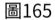

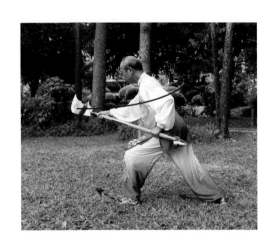

圖165 圖166

第廿九式：十字一刀往舉起

[動作]：提右膝，如圖165；右腳着地，左腳向前上步成左弓步，兩手持刀往下砍，如圖166；右腳先上一步，同時右手把刀刃向右後方沿下弧綫拉到後右上方，左腳隨即向前上一步，如圖167；接着右腳蹬地，身體前移成左弓步，同時兩手握刀柄往前用力直推，如圖168。

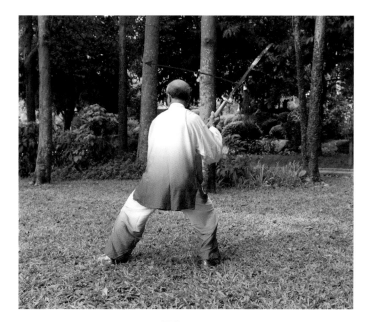

圖167

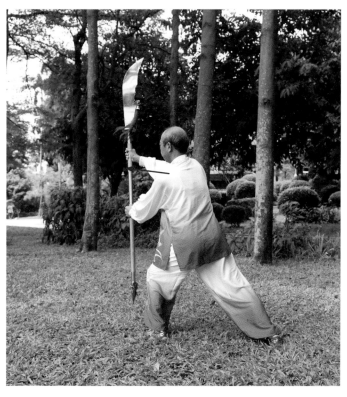

圖168

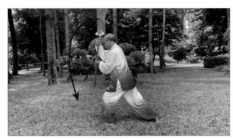

圖169

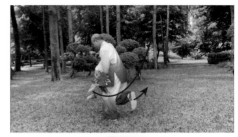

圖170

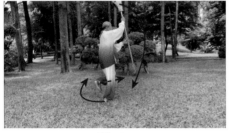

圖171

圖172

圖173

第三十式：翻身再舉龍探水

[**動作**]：右手刀逆時針往下向右撩刀，圖169；同時右腳向右上一步，圖170；右手逆時針再轉一圈，左腳隨刀勢向右方上一大步，如圖171；身體右轉180度，右腳退後，如圖172；左腳往前上一小步成左弓步，如圖173；跟著左掌推至胸前，右手持刀往右前方上舉，如圖174；雙腳并立右手持刀立於右側，如圖175。

圖174

圖175

太極拳的起源

第一篇

　　太極拳~這一中華武術中耀眼的奇葩,起源於中國河南省溫縣陳家溝。

　　溫縣位於河南省西北部黃河北岸,北靠太行,南臨黃河,古時因境內有溫泉而得名,陳家溝就坐落在溫縣城東十里的清風嶺上,住有三百多戶的小村莊,六百年前叫常陽村。

　　由於連年戰亂,疫病流行,黃河又多次泛濫,使得中原大地赤野千裏,人跡罕見。明洪武七年(1374),陳氏始祖陳卜率領家人由山西洪洞縣出發,遷至溫縣城東清風嶺上的常陽村,後因陳氏人丁興旺,又因村中坡高溝深,故改名為陳家溝。

　　陳氏定居後,以務農為業,六世同居,七世分家,人繁家盛。陳氏家族在村中設武學社,農閒時便操練拳械,以保護子孫,溫縣縣志中記載有:陳王廷,字奏廷,明末清初人(約1600-1680),陳家溝陳氏第九代,明,清武庠,祖父思貴,陝西狄道縣典史。父撫民,征侍郎,均好拳習武。陳王廷從小習文練武,武功純厚,拳術練入化境。陳王廷吸收民間諸家拳術之精華,採納《黃庭經》、《易經》陰陽學說,結合中醫經絡學,完善了家傳拳械,始有了太極拳的萌芽階段。他創編的拳法,今稱陳式太極拳老架。

自陳王廷創編陳式太極拳後,溫縣陳家溝陳氏世代傳習,代有名手,積累了系統而豐富的習練方法和要領。

陳長興(1771-1853),在老架基礎上精簡為一路和二路炮捶。

陳有本(1780-1853),為適應不同的學習對象,變發勁為蓄而待發,後人稱為新架,也稱"小架"。

陳清萍(1795-1868),在小架基礎上,保持原有套路,以逐步加圈、逐步提高技巧和難度的方法,創"趙堡架"。

陳鑫(1849-1929)著《陳氏太極拳圖說》,該書以纏絲勁為核心,以內勁為統馭、以易理說拳理,引証經絡學說,闡述了陳氏世代積累的練拳經驗。

陳發科(1887-1957),於1929-1957年在北京授拳,將陳氏太極拳帶出陳家溝,傳向全國,陳發科晚年定式的八十三式一路和七十一式二路炮捶,是他對陳式太極拳發展的重大貢獻。

1963年,人民體育出版社委託沈家楨、顧留馨編寫的《陳式太極拳》,成為陳式太極拳的經典教材。

1963年,陳發科之子陳照奎應邀回陳家溝,並到鄭州、焦作、上海、南京、石家莊等地教拳,擴大了陳式太極拳的傳播範圍,陳照奎的傳人:陳小旺、王西安、朱天才、陳正雷……更將陳氏太極拳傳播致世界各國。

20世紀80年代,國家體委創編了《陳式太極拳競賽套路》,有力地推動了陳式太極拳的進一步發展。

太極操是太極拳嗎?

第二篇

現在練太極拳的,多數是中老年人,青少年很少。而他們練的多是太極操,不是太極拳。所謂太極操,就是捨棄了技擊內容的太極拳,只是太極招式的體操,這種太極操的練法,不可能練出技擊功夫來。

太極拳是武術,它的靈魂是技擊。其經典文獻(拳經)王宗岳所著的《太極拳論》《打手歌》,是專門論述和指導技擊的。陳王廷留下來的《拳經總歌》,句句都是講技擊的,可見離開了技擊,太極拳便不成為太極拳了。只因它的拳理獨特、深奧不易理解、加之動作柔軟、緩慢,表面給人以軟弱的感覺,所以它能否用於技擊,歷來受人懷疑。

有功夫的太極拳家為數不多,又因種種緣故,他們只肯教人以套路動作,不願傳授技擊功夫,近年為了推廣的需要,很多教練即學、即考牌、即教。他們從短期培訓中學來的太極操,教的當然也是太極操,試問這等水準,怎能教好太極拳?

練習太極拳予呼吸的益處

第三篇

太極拳的健身作用已經被長期大量的實踐所驗證出來,也有很多體育工作者,醫學家科學家進行了原理性研究,從傳統的養生,中醫學和現代醫學等方面都得到論證,其中一些主要原理有:

呼吸方式,太極拳強調腹式逆呼吸,不管是用自然呼吸還是拳勢呼吸,都強調腹式逆呼吸;呼吸還配合意念,就是吸氣時,氣往上行至百會穴,呼氣時從百會穴沿脊椎下行至命門穴至丹田時鼓脹,再下行至腳下湧泉穴;這種呼吸名大周天,這種呼吸鍛鍊是擴大了肺活量。科學實驗證明,肺活量的大小與力量的大小成正比,如:人體處於睡眠狀態,呼吸深、細、勻、長的必是強健者,而呼吸短促無力或長短不勻者,非病即弱無疑。呼吸的長短,粗細是一個人的體質強弱的標誌,太極拳健身在呼吸上很是注重。

血氣運轉流暢,有助促進血液循環;太極拳鍛鍊要氣達梢節,人體外型的四肢十梢,筋骨皮到內在五臟六腑,精氣神,都離不開血液的滋補潤澤。良好的血液循環,充盈的血液供給,既是人體外部功能正常運行的基本保障,也是決定人體生命長短的根本條件。太極拳行功走架,豎項貫頂,虛領頂勁,氣沉丹田,以意導氣,內氣上至百會,下至湧泉,達於四梢,促進了血液循環,還疏通了經絡,加快了循環頻率,大動脈暢通無阻,毛細血管經久不衰,四肢百骸肌膚延緩了老化。長期堅持太極拳鍛煉,則氣血飽滿,健康長壽。

太極的排毒功能

第四篇

　　汗腺通暢，保證了新陳代謝，人體新陳代謝所產生的廢物，除通過眼、耳、口、鼻，七竅和腸道排泄外，體內分秘主要靠汗腺外排；除此，汗毛與汗毛孔尚具有保溫，散熱的自然調節功能，因此，中醫有"汗腺通則百病不侵，汗腺堵則亂病纏身"一說。現代人的物質生活條件不斷改善和提高，冬天有暖氣，夏天有空調，毛孔阻塞，肌膚的通透性弱化，人體內臟分泌物，沉積物以及病毒等有害物質得不到及時排泄；新陳代謝失調，陰陽溫熱失衡，這樣那樣的疾病便會產生。而太極拳作為一門內家功法，在肌膚的鍛鍊上有其獨到之處，行功走架不分春夏秋冬，每每於身形的開合收放之中，導引肌膚的膨脹和毛孔的張開，比一般不練拳的人較好地保持了肌膚的純潔性和通透性。在內分泌管道暢通下，病毒垃圾不易滯留，故致小病不生，大病不長。

用意練太極拳
可延遲人的神經老化

第五篇

練太極拳用意不用力,提高了神經系統的敏感度,人體老化,最先發於神經系統的萎縮和衰竭,如面部皮膚鬆弛,前額脫髮,源於細胞再生神經的功能下降,耳聾眼花,源於聽,視神經的老化,反應遲鈍,記憶力下降,源於分辨檢索神經的老化,腿腳不靈活,源於中樞支配神經的老化。

凡此種種,人體所有功能無不是源於十餘萬條神經的作用,任何一條神經的萎縮,都將直接導致人體某一器官功能的下降,太極拳與其他拳種的最大分別,就在於它是一種用意不用力,重意不重形,的意念支配肉體的運動,太極拳行功走架,全神貫注,以意導氣,所有外形變化,一招一式無不講求意在身先,意不動身不動,意隨身隨,意靜形止。所謂意念,也即大腦中樞神經發出的各種指令,信號,太極拳每次行功走架,首先是種意念運動,其次才是形體運動,也即人們常說的形神兼備,反之,練功心不靜,意不專,形散意亂,內外失調,便失去了太極拳的運動本意,正是由於太極拳的這一功法特點,功深藝高的老拳師即使到了晚年,也多數是耳不聾,眼不花,腳不浮,其肌膚的敏感性仍然異於常人,拳書上所云的"一羽不能加,蠅蟲不能落",即是形容不頂之意,也是概指拳手肌膚的靈敏度,所以這些無不賴於用意,練意能延緩了神經老化的緣故。

太極拳既是對稱運動
又是中和運動

第六篇

　　動作對稱,彌補了人體機能後天不足,人們在日常生活、工作中,有意或無意地形成了諸多習慣定勢,這些習慣定勢,一方面提高了動作效率,一方面也釀成了人體運動的缺憾,也就是說,凡是習慣動作,屬單向扁頗運動,如日常生活中上肢運動:端、握、提、捏等單手動作,一般多用右手;下肢運動,彈,跳,蹦,踢等名以右足發力;至於中上盤的運動;如扛、挑、抬等多用右肩,左撇子者反之,無論是左還是右均是單向運動,這種外形單向運動,天長日久,使大腦中樞神經減弱了逆向調節功能,因此勢必導致人體內部機能的左右失衡,右強則左弱,左強則右弱,強者易瘦,弱者易病,故而在發病上,有句"男左女右"俗話,此說雖未必科學,但人體患病多集於人側,確為常見,太極拳的造型結構,恰恰是"有上即有下",招式左右互換,身形上下互補,形成內外如一的對稱運動,抽招換式強調欲左先右,欲上先下,發力時,講求前吐後撐、上抬下踩,周身上下對立統一,渾然一體,從而有效地強化了大腦的逆向調節功能,保持了人體運動的整體協調與平衡發展,克服了單向可運動致病的缺憾。

太極拳的適度運動，能保持人體能的中和態，就運動與生命的關係而言，歷來說法不一，通常以為：生命在於運動，其理取自流水不腐，也有人認為：生命在於多靜，以減少機能的磨損和功能的消耗，持此觀點者，多以龜靈鶴壽作比，實際上這兩種觀點都有其道理，關鍵在於動與靜不可偏廢，生命在於運動不止，但超負荷的劇烈運動，無疑會使機能疲化早衰；而多靜少動者，往往消化不良，食慾不振，四肢無力，精神萎靡，病氣易侵，只有適度運動，動靜相間的運動，太極拳行功走架，強調放鬆入靜，這裏所說的"靜"是指走架時須拋棄雜念，動中求靜，神意專注，以一念代萬念，所以說外形在動心由靜，太極拳的這種獨特運動方式，對保持人體肌能的中和平衡態量最為適宜，故而久練可使人延年。

武術就是中華民族偉大復興的夢想

第七篇

武術作為中華民族的共生文化的發展載體，與中華民族同歷滄桑，成為中華文化的生命基因。

自鴉片戰爭以後，中華大地遭到帝國主義列強入侵，中華民族處於生死存亡關頭，為拯救國難，眾多武術界仁人志士，也奮起抗爭，上下求索，不懈努力，許多民間拳師以報國為己任，積極投身於反抗外來侵略的鬥爭。

此間，八卦拳、七星紅拳、梅花拳、少林拳……等廣泛傳播，使武術成為反抗壓迫、反抗侵略的重要力量，民國時期，擔負"強國強種"，重振尚武精神責任的武術走進學校，為教育培養新生代國民發揮了應有作用。新中國成立以後，武術在構建國家形象、增強民族文化認同、推動民族文化輸出中也成為一張頗具中國特色的國家名片。"中國"也與武術共融一體，形成"中華武術"的整體概念。因此，中華民族之夢~"中國夢"也是中國武術發展之夢，武術在中國夢的實現進程中一直發揮著重要的推動作用。

首先，武術的凝聚力量是實現中國夢的力量，也必須凝聚中國力量，只要萬眾一心，為實現共同夢想而奮鬥，力量就無比強大，武術與中華民族同生共長，它不但在中華大地具有強大凝聚力，也是聯繫海外華人的重要紐帶。歷史悠久、源遠流長的武術深深融入了全世界華人的生活和思想中，用無形的力量發揮著有力的凝聚作用。

　　武術的精神力量就是實現中國夢的力量，實現中國夢要弘揚以愛國主義為核心的中國精神，使之成為興國之魂，武術的核心就是愛國主義，體現"國家興亡，匹夫有責"，"捨己為人，輕利重義"的社會責任感。更體現了中華民族奮發圖強，自強不息的奮鬥精神，武術的精神力量可轉化為實現中華民族"中國夢"的力量。

　　國家要強大，應先從少年開始，少年強則國強，賦予武術教育進入校園，給兒童從幼至大學習崇高的使命，集德、體、美為一體，青少年的教育力量將會是實現中國夢的中堅力量。

　　中國要與世界共同追夢，實現互利共贏，夢想共用。武術源於中國、屬於世界。武術講求的"天人和諧"其"和"的文化思想不但有助於構建"和諧社會"也有助於構建"和諧世界"

　　中國夢是和平發展，文明共生，世界大同。這既是中華民族未來之夢，也是每個炎黃子孫之夢，教育中華兒女、培育中國精神，和諧世界人民的武術，作為中國夢的載體和實現中國夢的力量，必將繼續發出璀璨火花，放射出奪目光彩。

卷後語

　　2019年10月底，我們終於將著作定稿付梓。從編委開展工作，經修改到最終定稿，一路走來好幾個月時間。我們通過圖文并茂的方式，介紹這套陳氏太極始祖陳王廷慣常用的春秋大刀，務求令廣大讀者容易理解、簡單易學。

　　本書册籌備過程中，得到了香港國際武術總會、香港聯合書刊物流有限公司和太極羊集團等機構的大力支持；香港天才太極院、李湛太極社、朱保林老師、關永生師傅大力支持；武術界前輩、武林同行等都為本著作提供了很多寶貴意見、在出版的過程中得到了身邊朋友、家人、學生等的鼎力支持，我們對此由衷感謝！

　　編委會的工作人員，特別是版面設計：李文杰；圖片攝影：李文杰、衛志成，文字設計：倫志海。為盡早將本著作面世，他們加班加點，辛勤工作。弟弟張達明為本著作寫序言，在此我們一併表示感謝。由於時間倉促，不善之處，在所難免，誠懇希望廣大讀者指導指正。

<div style="text-align: right">

張達揚

2019年10月

</div>

在無線電視翡翠台接受訪問

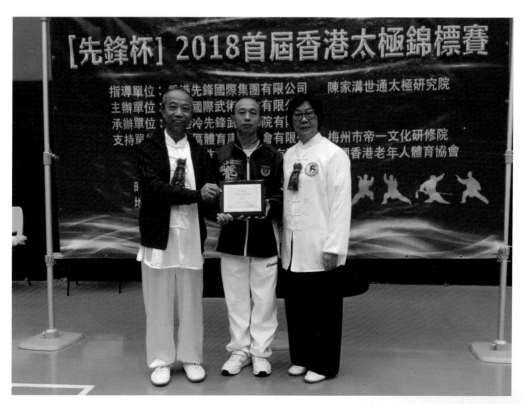

參加2018年首屆香港太極錦標賽

2017年代表隊往新加坡比賽

朱天才大師與河南省旅遊局官員2017年春節到訪香港

香港天才太極院邀請朱天才大師來港為太極愛好者培訓

2019年香港天才太極院邀請朱天才大師來港為拳友們培訓

2018年深圳天才太極院會慶,香港天才太極院
全人與院長朱保林老師合照

香港天才太極院全体出席首屆香港世界武术交流大赛

李湛太極社活動花絮

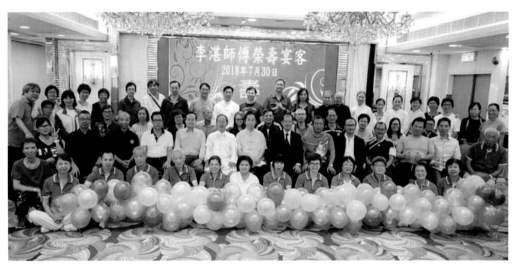

生日晚宴，與武術界朋友共敘一堂

2019年春節，與眾學生向大家拜年

2018年參加首屆香港太極錦標賽獲獎
由冷先鋒師傅 頒獎

上無線電視翡翠台

帶同學生參加公開賽後勤支援

參加康藝體育會比賽，獲兩金牌一銀牌

與眾學生分享比賽獲獎的喜悅

上課時與學生分享得獎的喜悅

參加社區嘉年華活動

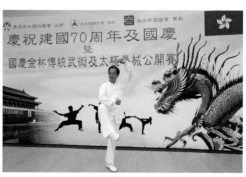

2019年10月參加國慶杯比賽

太极羊集团

正品保证　厂家直销　团购优惠

淘宝天猫太极旗舰店

官方客服微信

太极鞋

太极服

武术鞋

武术服

太极剑

太极扇

《陳氏春秋大刀》 香港國際武術總會 出版

太極羊集團联合香港聯合書刊物流有限公司 發行

(國際武術大講堂系列教程)

ISBN 978-988-74212-1-4

香港地址　　香港九龍彌敦道525-543號寶寧大廈C座412室

電　　話　00852-95889723 91267932　　00852-55406329

深圳地址　深圳市羅湖區紅嶺中路1048號東方商業廣場壹樓三樓

電　　話　0755-25950376　13352912626

印　　刷　深圳市東駿千彩印刷有限公司

版　　次　2019年11月第壹次印刷

印　　數　5000冊

責任編輯　冷先鋒

責任校對　張達揚

責任印制　溫曉東

版面設計　李文傑

圖片攝影　李文傑　衛志成

網　　站　www.taijif.com

郵　　箱　cheungtatyeung@Yahoo.com.hk